中國歷代經典碑帖
中原傳媒股份公司
行書系列

懷仁集王羲之聖教序

◎ 陳振濂　主編

中原出版傳媒集團
中原傳媒股份公司
河南美術出版社
·鄭州·

圖書在版編目（CIP）數據

懷仁集王羲之聖教序 / 陳振濂主編. — 鄭州：河南美術
出版社, 2022.2
（中國歷代經典碑帖·行書系列）
ISBN 978-7-5401-5706-7

Ⅰ．①懷… Ⅱ．①陳… Ⅲ．①行書–碑帖–中國–東晋時
代　Ⅳ．①J292.23

中國版本圖書館CIP數據核字（2021）第257520號

中國歷代經典碑帖·行書系列

懷仁集王羲之聖教序

主編　陳振濂

出 版 人　李　勇
責任編輯　白立獻　趙　帥
責任校對　譚玉先
裝幀設計　陳　寧
製　　作　張國友
出版發行　河南美術出版社
　　　　　地　　址　鄭州市鄭東新區祥盛街27號
　　　　　郵政編碼　450016
　　　　　電　　話　（0371）65788152
印　　刷　河南新華印刷集團有限公司
開　　本　787mm×1092mm　1/8
印　　張　4.5
字　　數　56.25千字
版　　次　2022年2月第1版
印　　次　2022年2月第1次印刷
書　　號　ISBN 978-7-5401-5706-7
定　　價　38.00圓

出版説明

爲了弘揚中國傳統文化，傳播書法藝術，普及書法美育，我們策劃編輯了這套《中國歷代經典碑帖系列》叢書。此套叢書是根據廣大書法愛好者的需求而編寫的，其特點有以下幾個方面：一是所選範本均是我國歷代傳承有緒的經典碑帖；二是碑帖涵蓋了篆書、隸書、楷書、行書、草書不同的書體，適合不同層次、不同愛好的讀者群體之需；三是開本大，適合臨摹與學習，是理想的臨習範本；四是墨迹本均爲高清圖片，拓本精選初拓本或完整拓本，給讀者以較好的視覺感受和審美體驗。

本套圖書使用繁體字排版。由于時間不同，古今用字會有變化，故在碑帖釋文中，我們采取照録的方法釋讀文字，因此會出現繁體字、异體字以及碑别字等現象，望讀者明辨，謹作説明。

本册爲《中國歷代經典碑帖·行書系列》中的《懷仁集王羲之聖教序》。《聖教序》爲《大唐三藏聖教序》的簡稱，是由唐太宗撰寫，最早由唐初四大書法家之一的褚遂良所書，稱爲《雁塔聖教序》，後由沙門懷仁從王羲之書法中集字，刻制成碑文，稱《懷仁集王羲之書聖教序》，簡稱爲《王聖教序》。

《懷仁集王羲之聖教序》是懷仁和尚歷經多年，摹集補綴王羲之的字匯集而成的作品，刻于咸亨三年（672）。雖是集字成碑，且缺失之字爲拼接組合而成，但因懷仁功力精鑒，對原作進行了許多處理，原作用筆的靈活多變、結構的欹側跌宕、章法的流動起伏等，都被簡化、楷化和規範化了，明代王世貞曾爲其解釋説『蓋集書不得不爾』。這件作品比王羲之原作顯得更加端莊、遒勁，但在風流妍妙、靈動跳蕩方面，則有所不足。因而從技巧和審美内涵來説，它與王羲之書法本身特點已經有所不同。前人評價這件作品『纖微克肖』『逸少真迹咸萃其中』『備極八法之妙，真墨池之龍象，蘭亭之羽翼也』。《懷仁集王羲之聖教序》爲王羲之作品的最完備的保存，此碑于宋以後中斷，傳世以未斷宋拓本爲佳，字迹稍肥，筆鋒使轉處牽絲可見。由于所集之字自然精美，故爲世所重，歷代皆爲習王書之範本。

一

大唐三藏聖教序
太宗文皇帝製

弘福寺沙門懷仁集晉右
將軍王羲之書

蓋聞二儀有像顯覆載以含
生四時無形潛寒暑以化物
是以窺天鑑地庸愚皆識其
端明陰洞陽賢哲罕窮其數
然而天地苞乎陰陽而易識
者以其有像也陰陽處乎天
地而難窮者以其無形也故
知像顯可徵雖愚不惑形潛
莫覩在智猶迷況乎佛道崇
虛乘幽控寂弘濟萬品典御
十方舉威靈而無上抑神力
而無下大之則彌於宇宙細
之則攝於豪釐無滅無生歷
千劫而不古若隱若顯運百
福而長今妙道凝玄遵之莫
知其際法流湛寂挹之莫測
其源故知蠢蠢凡愚區區庸

後學是以翹心淨土往遊西
域乘危遠邁杖策孤征積雪
晨飛途間失地驚砂夕起空
外迷天萬里山川撥煙霞而
進影百重寒暑躡霜雨而前
蹤誠重勞輕求深願達周遊
西宇十有七年窮歷道邦詢
求正教雙林八水味道餐風
鹿菀鷲峯瞻奇仰異承至
言於先聖受真教於上賢探
賾妙門精窮奧業一乘五律
之道馳驟於心田八藏三篋
之文波濤於口海爰自所歷
之國摠將三藏要文凡六百
五十七部譯布中夏宣揚勝
業引慈雲於西極注法雨於
東垂聖教缺而復全蒼生罪
而還福濕火宅之乾焰共拔
迷途朗愛水之昏波同臻彼
岸是知惡因業墜善以緣昇
昇墜之端惟人所託譬夫桂
生高嶺雲露方得泫其花蓮

懷仁集王羲之聖教序

昔者分形分跡之時，言未馳而成化；當常現常之世，民仰德而知遵。及乎晦影歸真，遷儀越世，金容掩色，不鏡三千之光麗；象開圖空，端四八之相。於是微言廣被，拯含類於三途；遺訓遐宣，導群生於十地。然而真教難仰，莫能一其旨歸；曲學易遵，邪正於焉紛糾。所以空有之論，或習俗而是非；大小之乘，乍沿時而隆替。有玄奘法師者，法門之領袖也。幼懷貞敏，早悟三空之心；長契神情，先苞四忍之行。松風水月，未足比其清華；仙露明珠，詎能方其朗潤。故以智通無累，神測未形，超六塵而迥出，隻千古而無對。凝心內境，悲正法之陵遲；棲慮玄門，慨深文之訛謬。思欲分條析理，廣彼前聞，截偽續真，開茲

後學。良由所附者高，則微物不能累；所憑者淨，則濁類不能沾。夫以卉木無知，猶資善而成善，況乎人倫有識，不緣慶而求慶。方冀茲經流施，將日月而無窮；斯福遐敷，與乾坤而永大。朕才謝珪璋，言慚博達，至於內典，尤所未聞。昨製序文，深為鄙拙。唯恐穢翰墨於金簡，標瓦礫於珠林。忽得來書，謬承褒讚。循躬省慮，彌益摩頑。善不足稱，空勞致謝。皇帝在春宮述三藏聖記。夫顯揚正教，非智無以廣其文；崇闡微言，非賢莫能定其旨。蓋真如聖教者，諸法之玄宗，眾經之軌躅也。綜括宏遠，奧旨遐深，極空有之精微，體生滅之機要。詞茂道曠，尋之者不究其源；文顯義幽，履之者莫測其際。故知聖慈所被

業無善而不臻妙化所敷緣
無惡而不剪開法綱之綱紀弘
六度之正教拯群有之塗炭
啟三藏之秘扃是以名無翼
而長飛道無根而永固道名
流慶歷遂古而鎮常赴感應
身經塵劫而不朽晨鍾夕梵
二音佇鷲峯慧日法流搏峻
輪於鹿苑排空寶蓋接翔雲
而共飛莊野春林与天花而合
彩伏惟
皇帝陛下
上玄資福垂拱
而治八荒德被黔黎斂衽而
朝萬國恩加朽骨石室歸貝
葉之文澤及昆蟲金匱流梵
說之偈遂使阿耨達水通神
甸之八川耆闍崛山接嵩華
之翠嶺竊以法性凝寂
心而不通智地玄奧感懇誠而
遂顯豈謂重昏之夜燭慧
炬之光火宅之朝降法雨之
澤於是百川異流同會於海

略舉大綱以為斯記
治素無才學性不聰敏內典
諸文殊未觀攬所作論序
拙尤繁忽見來書褒讚
述撰自省慚惶交并勞
師墓遠臻深以為愧
貞觀廿二年八月三日內出

般若波羅蜜多心經
沙門玄奘奉　詔譯
觀自在菩薩行深般若波羅
蜜多時照見五蘊皆空度一
切苦厄舍利子色不異空空
不異色色即是空空即是色
受想行識亦復如是舍利子
是諸法空相不生不滅不垢
不淨不增不減是故空中無
色無受想行識無眼耳鼻
舌身意無色聲香味觸法
無眼界乃至無意識界無無
明亦無無明盡乃至無老死
亦無老死盡無苦集滅道無
智亦無得以無所得故菩提薩
埵

者哉玄奘法師者　夙懷聰令
立志夷簡神清齠齔二年體
拔浮華之世凝情定室匿跡
幽巖栖息三禪巡遊十地超六
塵之境獨步迦維會一乘之旨
隨機化物以中華之無質尋
印度之真文遠涉恆河終期
滿字頻登雪嶺更獲半珠問
道往還十有七載備通釋典
利物為心以貞觀十九年二月
六日奉
敕於弘福寺翻譯聖教要
文凡六百五十七部引大海之
法流洗塵勞而不竭傳智燈
久植勝緣何以顯揚斯旨所
謂法相常住齊三光之明
三長髓暎幽闇而恆明自非
我皇福臻同二儀之固伏見
御製眾經論序照古騰今理
含金石之聲文抱風雲之潤
治輒以輕塵足岳墜露添流

雜顛倒夢想究竟涅槃三世
諸佛依般若波羅蜜多故
得阿耨多羅三藐三菩提故知
般若波羅蜜多是大神咒是
大明咒是無上咒是無等等咒
能除一切苦真實不虛故說
般若波羅蜜多咒即說咒曰
揭諦揭諦　波羅揭諦
波羅僧揭諦　菩提薩婆訶
般若波羅蜜多心經

太子太傅尚書左僕射燕國公
于志寧
中書令南陽縣開國男來濟
神部尚書為陽縣開國男
許敬宗
守黃門侍郎兼左庶子薛元超
守中書侍郎兼右庶子李義府
等奉
敕潤色

咸亨三年十二月八日京城法侶建立
文林郎諸葛神力勒石
武騎尉朱靜藏鐫字

大唐三藏聖教序

太宗文皇帝製

弘福寺沙門懷仁集晋右

將軍王羲之書

盖聞二儀有像顯覆載以

含生四時無形潛寒暑以

化物是以窺天鑑地庸愚

皆識其端明陰洞陽賢哲
罕窮其數然而天地苞乎
陰陽而易識者以其有像
也陰陽處乎天地而難窮
者以其無形也故知像顯
可徵雖愚不惑形潛莫覩
在智猶迷況乎佛道崇虛

皆識其端明陰洞陽賢哲
罕窮其數然而天地苞乎
陰陽而易識者以其有像
也陰陽處乎天地而難窮
者以其無形也故知像顯
可徵雖愚不惑形潛莫覩
在智猶迷況乎佛道崇虛

乘幽控寂弘濟万品典御
十方舉威靈而無上抑神
力而無下大之則彌於宇
宙細之則攝於豪釐無滅
無生歷千劫而不古若隱
若顯運百福而長今妙道
凝玄遵之莫知其際法流

乘幽控寂弘濟万品典御
十方舉威靈而無上抑神
力而無下大之則彌於宇
宙細之則攝於豪釐無滅
無生歷千劫而不古若隱
若顯運百福而長今妙道
凝玄遵之莫知其際法流

湛寂挹之莫測其源故知

蠢蠢凡愚區區庸鄙投其

旨趣能無疑或者哉然則

大教之興基乎西土騰漢

庭而皎夢照東域而流

慈昔者分形分跡之時言

未馳而成化當常現常之

世民仰德而知遵及乎晦
影歸真遷儀越世金容掩
色不鏡三千之光麗象開
圖空端四八之相於是微言
廣被拯含類於三途遺訓
遐宣導羣生於十地然而
真教難仰莫能一其旨歸

世民仰德而知遵及乎晦
影歸真遷儀越世金容掩
色不鏡三千之光麗象開
圖空端四八之相於是微言
廣被拯含類於三途遺訓
遐宣導羣生於十地然而
真教難仰莫能一其旨歸

曲學易遵耶正於焉紛糺
所以空有之論或習俗而
是非大小之乘乍沿時而
隆替有玄奘法師者法門
之領袖也幼懷貞敏早悟
三空之心長契神情先苞
四忍之行松風水月未足比

曲學易遵耶正於焉紛糺
所以空有之論或習俗而
是非大小之乘乍沿時而
隆替有玄奘法師者法門
之領袖也幼懷貞敏早悟
三空之心長契神情先苞
四忍之行松風水月未足比

其清華仙露明珠詎能方
其朗潤故以智通無累神
測未形超六塵而迥出隻
千古而無對凝心內境悲
正法之陵遲栖慮玄門慨
深文之訛謬思欲分條析理
廣彼前聞截偽續真開

茲後學是以翹心淨土法
遊西域乘危遠邁杖策孤
征積雪晨飛途間失地驚
砂夕起空外迷天萬里山
川撥煙霞而進影百重寒
暑躡霜雨而前蹤誠重
勞輕求深願達周遊西宇

茲後學是以翹心淨土法
遊西域乘危遠邁杖策孤
征積雪晨飛途間失地驚
砂夕起空外迷天萬里山
川撥煙霞而進影百重寒
暑躡霜雨而前蹤誠重
勞輕求深願達周遊西宇

十有七年窮歷道邦詢求
正教雙林八水味道湌風
鹿菀鷲峯瞻奇仰異承
至言於先聖受真教於上
賢探賾妙門精窮奧業
一乘五津之道馳驟於心
田八藏三篋之文波濤於口

海爰自所歷之國總將三
藏要文凡六百五十七部
譯布中夏宣揚勝業引
慈雲於西極注法雨於東
垂聖教缺而復全蒼生罪
而還福濕火宅之乾焰共
拔迷途朗愛水之昏波同

海爰自所歷之國總將三
藏要文凡六百五十七部
譯布中夏宣揚勝業引
慈雲於西極注法雨於東
垂聖教缺而復全蒼生罪
而還福濕火宅之乾焰共
拔迷途朗愛水之昏波同

臻彼岸是知惡因業墜善
以緣昇昇墜之端惟人所託
譬夫桂生高嶺雲露方
得泫其花蓮出淥波飛塵
不能汙其葉非蓮性自潔而
桂質本貞良由所附者高
則微物不能累所憑者淨

臻彼岸是知惡因業墜善
以緣昇昇墜之端惟人所託
譬夫桂生高嶺雲露方
得泫其花蓮出淥波飛塵
不能汙其葉非蓮性自潔而
桂質本貞良由所附者高
則微物不能累所憑者淨

則濁類不能沾夫以卉木無
知猶資善而成善況乎人
倫有識不緣慶而求慶方
冀茲經流施將日月而無
窮斯福遐敷与乾坤而永
大
朕才謝珪璋言慙博達

則濁類不能沾夫以卉木無
知猶資善而成善況乎人
倫有識不緣慶而求慶方
冀茲經流施將日月而無
窮斯福遐敷与乾坤而永
大
朕才謝珪璋言慙博達

至於內典尤所未閑昨製
序文深為鄙拙唯恐穢翰
墨於金簡標瓦礫於珠林
忽得來書謬承褒讚循
躬省慮彌益厚顏善不
足稱空勞致謝
皇帝在春宮述三藏

至於內典尤所未閑昨製
序文深為鄙拙唯恐穢翰
墨於金簡標瓦礫於珠林
忽得來書謬承褒讚循
躬省慮彌益厚顏善不
足稱空勞致謝
皇帝在春宮述三藏

聖記

夫顯揚正教非智無以廣

其文崇闡微言非賢莫能

定其旨盖真如聖教者諸

法之玄宗眾經之軌躅也

綜括宏遠奧旨遐深極空

有之精微體生滅之機要

詞茂道曠尋之者不究其
源文顯義幽履之者莫測
其際故知聖慈所被業無
善而不臻妙化所敷緣無
惡而不剪開法網之綱紀弘
六度之正教拯羣有之塗
炭啓三藏之秘扃是以名

無翼而長飛道無根而永
固道名流慶歷遂古而鎮
常赴感應身經塵劫而不
朽晨鍾夕梵交二音於鷲
峯慧日法流轉雙輪於鹿
菀排空寶盖接翔雲而共
飛莊野春林与天花而合

無翼而長飛道無根而永
固道名流慶歷遂古而鎮
常赴感應身經塵劫而不
朽晨鍾夕梵交二音於鷲
峯慧日法流轉雙輪於鹿
菀排空寶盖接翔雲而共
飛莊野春林与天花而合

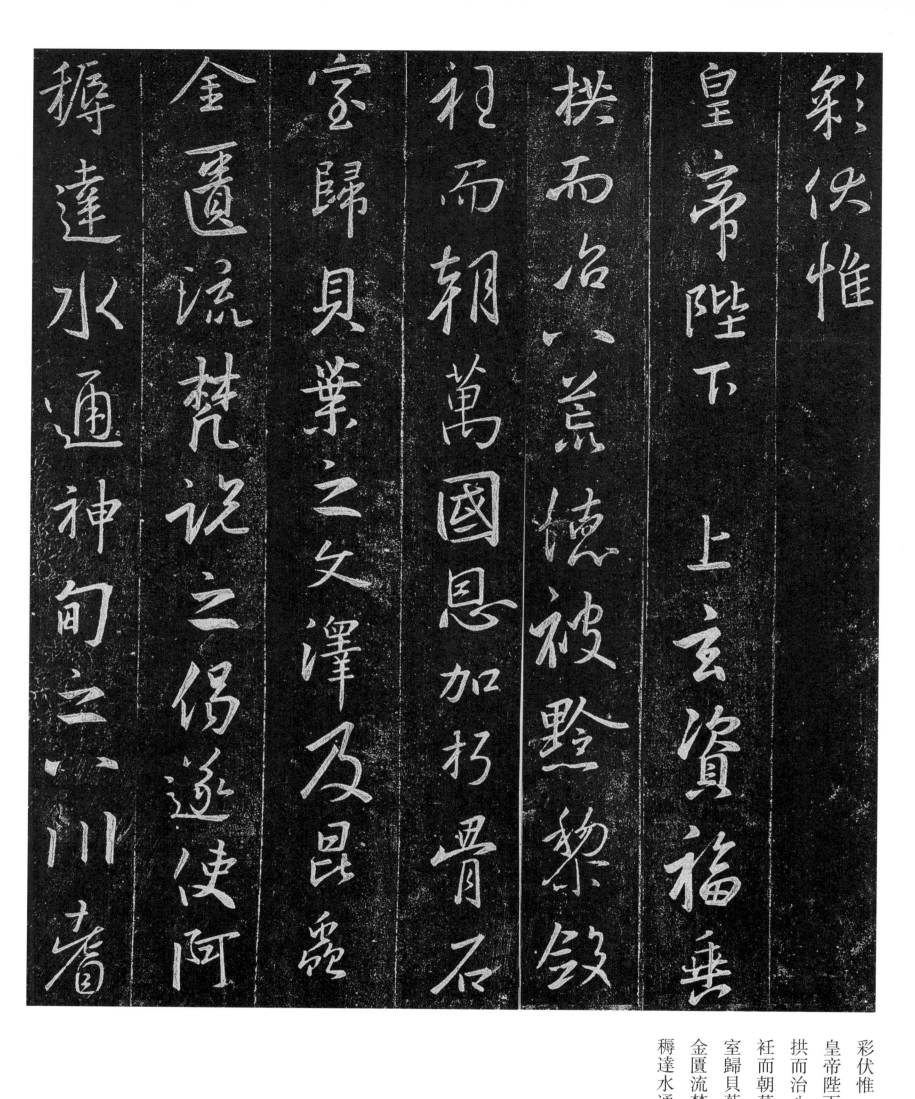

彩伏惟
皇帝陛下　上玄資福垂
拱而治八荒德被黔黎斂
衽而朝萬國恩加朽骨石
室歸貝葉之文澤及昆蟲
金匱流梵說之偈遂使阿
耨達水通神甸之八川者

閣崛山接嵩華之翠嶺
竊以法性凝寂靡歸心而不
通智地玄奧感懇誠而遂
顯豈謂重昏之夜燭慧
炬之光火宅之朝降法雨
之澤於是百川異流同會
於海萬區分義總成乎實

豈與湯武挍其優劣堯舜

比其聖德者哉玄奘法師

者夙懷聰令立志夷簡神

清韶齠之年體拔浮華

之世凝情定室匪迹幽巖

栖息三禪巡遊十地超六塵

之境獨步迦維會一乘之旨

豈與湯武校其優劣堯舜
比其聖德者哉玄奘法師
者夙懷聰令立志夷簡神
清韶齠之年體拔浮華
之世凝情定室匪迹幽巖
栖息三禪巡遊十地超六塵
之境獨步迦維會一乘之旨

随機化物以中華之無質尋印度之真文遠涉恒河終期滿字頻登雪嶺更獲半珠問道法還十有七載備通釋典利物為心以貞觀十九年二月六日奉勒於弘福寺翻譯聖教要

隨機化物以中華之無質
尋印度之真文遠涉恒河
終期滿字頻登雪嶺更
獲半珠問道法還十有七
載備通釋典利物為心以貞
觀十九年二月六日奉勅
於弘福寺翻譯聖教要

文凡六百五十七部引大海
之法流洗塵勞而不竭傳
智燈之長燄皎幽闇而恒
明自非久植勝緣何以顯
揚斯旨所謂法相常住齊
三光之明　我皇福
臻同二儀之固伏見御製

文凡六百五十七部引大海
之法流洗塵勞而不竭傳
智燈之長燄皎幽闇而恒
明自非久植勝緣何以顯
揚斯旨所謂法相常住齊
三光之明　我皇福
臻同二儀之固伏見御製

泉經論序照古騰今理含
金石之聲文抱風雲之潤
治輒以輕塵足岳隆露添
流略舉大綱以為斯記
治素無才學性不聰敏
內典諸文殊未觀攬所作論
序鄙拙尤繁忽見來書

眾經論序照古騰今理含
金石之聲文抱風雲之潤
治輒以輕塵足岳隆露添
流略舉大綱以為斯記
治素無才學性不聰敏
內典諸文殊未觀攬所作論
序鄙拙尤繁忽見來書

褒揚讚述撫躬自省慙
悚交并勞師等遠臻深
以為愧

貞觀廿二年八月三日内出

般若波羅蜜多心經

沙門玄奘奉　詔譯

觀自在菩薩行深般若

褒揚讚述撫躬自省慙
悚交并勞師等遠臻深
以為愧
貞觀廿二年八月三日内出
般若波羅蜜多心經
沙門玄奘奉　詔譯
觀自在菩薩行深般若

波羅蜜多時照見五蘊皆
空度一切苦厄舍利子色
不異空空不異色色即是
空空即是色受想行識亦
復如是舍利子是諸法空
相不生不滅不垢不淨不增
不減是故空中無色無受

想行識無眼耳鼻舌身
意無色聲香味觸法無
眼界乃至無意識界無無
明亦無無明盡乃至無老
死亦無老死盡無苦集滅
道無智亦無得以無所得故
菩提薩埵依般若波羅蜜

多故心無罣礙無罣礙故
無有恐怖遠離顛倒夢
想究竟涅槃三世諸佛依
般若波羅蜜多故得阿耨
多羅三藐三菩提故知般
若波羅蜜多是大神呪是
大明呪是無上呪是無等

太子太傅尚書左僕射燕國公

般若多心経

般羅僧揭諦　菩提莎婆呵

揭諦揭諦　　般羅揭諦

説呪曰

故説般若波羅蜜多呪即

等呪能除一切苦真實不虛

等呪能除一切苦真實不虛
故説般若波羅蜜多呪即
説呪曰
揭諦揭諦　般羅揭諦
般羅僧揭諦　菩提莎婆呵
般若多心經
太子太傅尚書左僕射燕國公

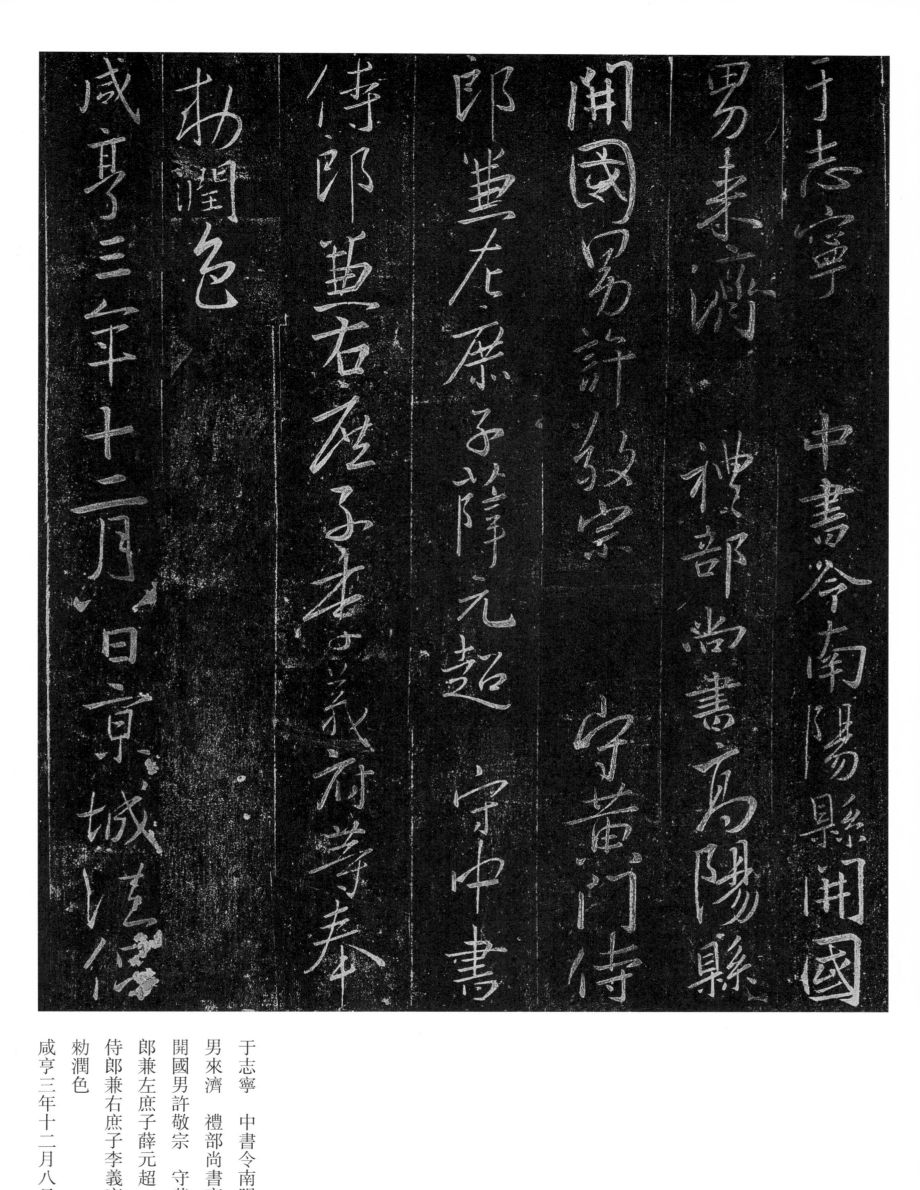

于志寧　中書令南陽縣開國

男來濟　禮部尚書高陽縣

開國男許敬宗　守黃門侍

郎兼左庶子薛元超　守中書

侍郎兼右庶子李義府等奉

勅潤色

咸亨三年十二月八日京城法侶

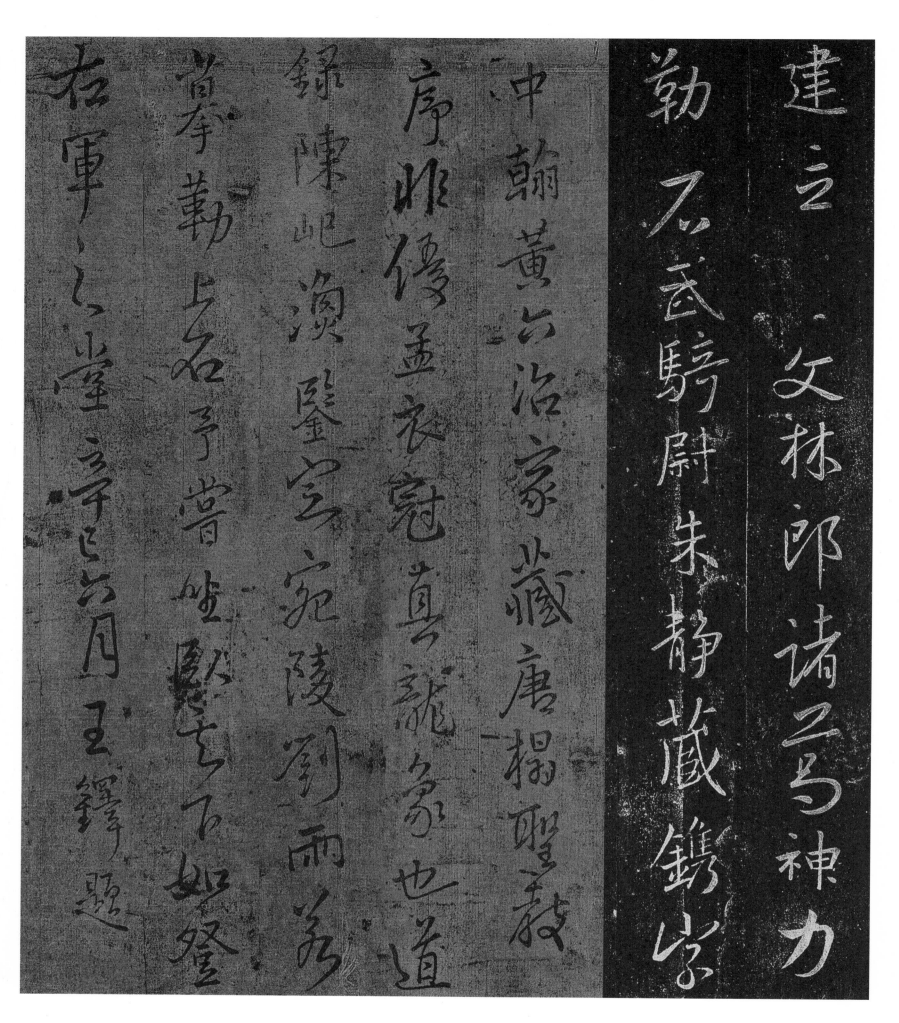

建立文林郎諸葛神力
勒石武騎尉朱静藏鐫字
中翰黄六治家藏唐搨聖教
序非優孟衣冠真龍象也道
録陳屺漁鑒定宛陵劉雨若
摹勒上石予嘗坐卧其下如登
右軍之堂辛巳六月王鐸題

中國歷代經典碑帖

ISBN 978-7-5401-5706-7

9 787540 157067 >

定價：38.00圓